歷代拓本精華叢書

石鼓文

何海林 編

上海辭書出版社

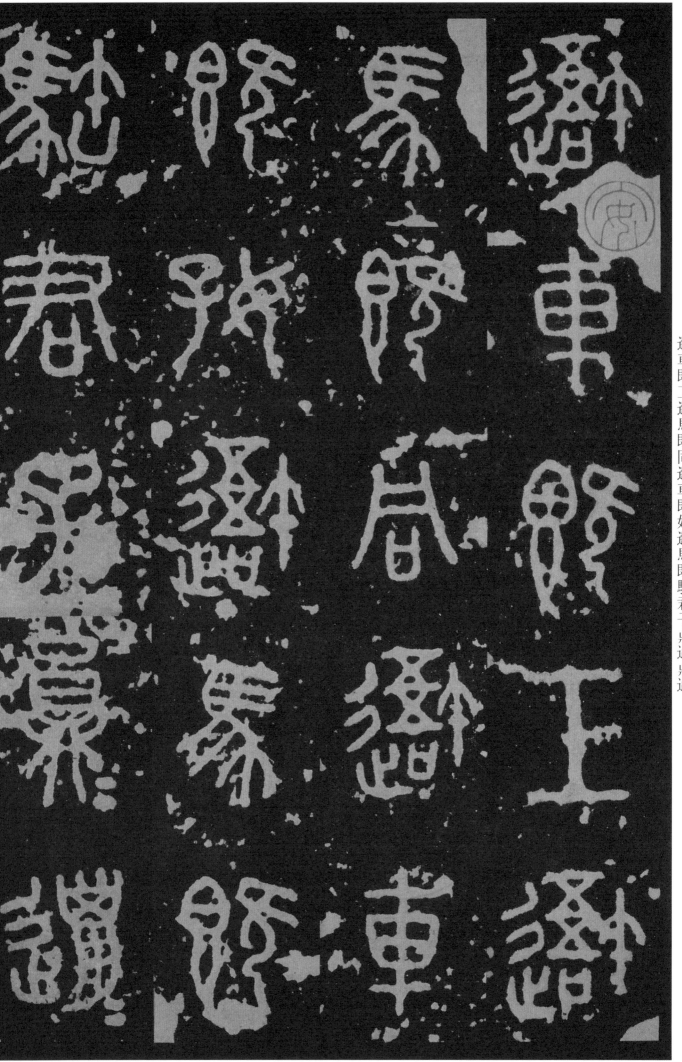

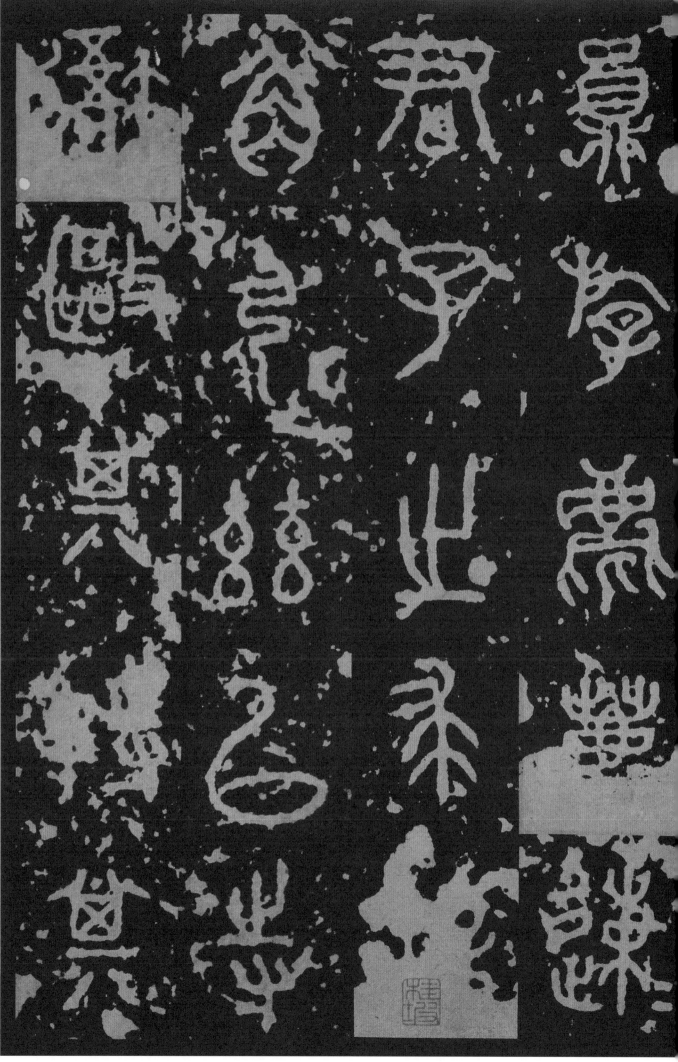

鼎迤麀鹿速速君子之求觲觲角弓弓玆以寺逰敺其特其

4

來遶遶射其貊蜀

汧殹沔沔丞皮

6

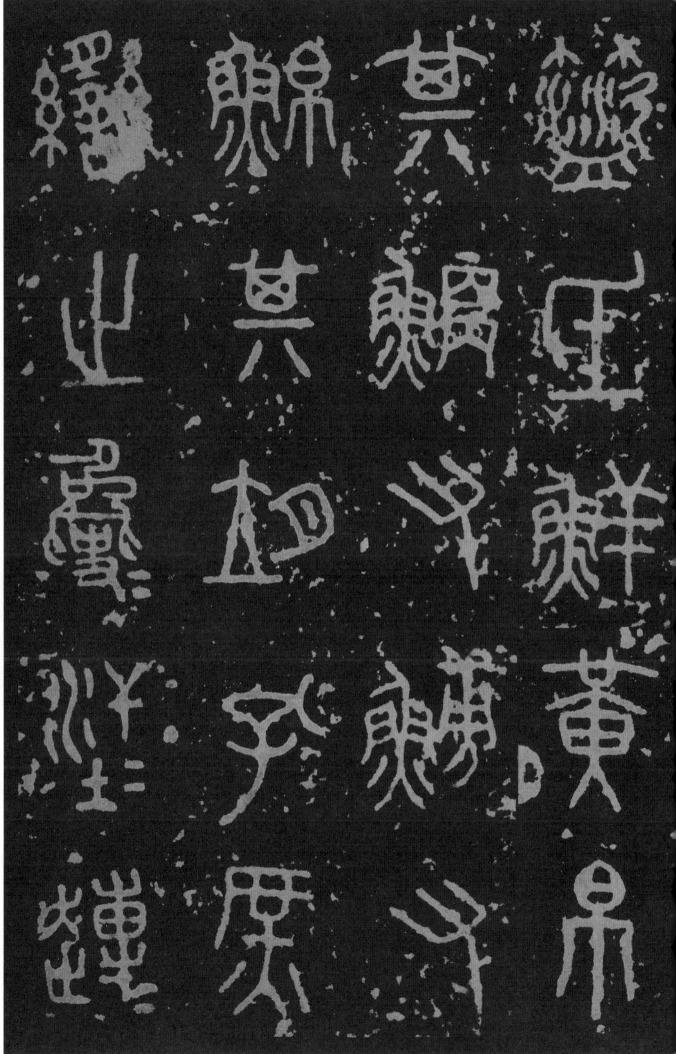

簠氐鮮黃帛其鱎又鯱又鯖其朔孔庶贊之夔夔洭洭趙趙

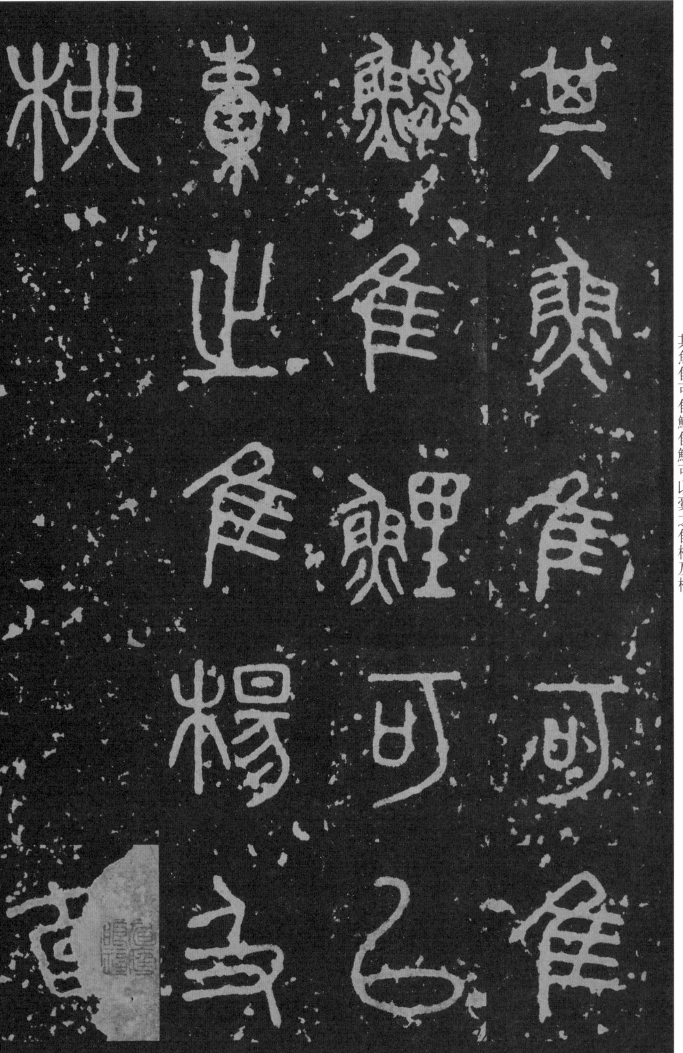

田車孔安鑾勒馬馬□介既簡左驂旛旛右

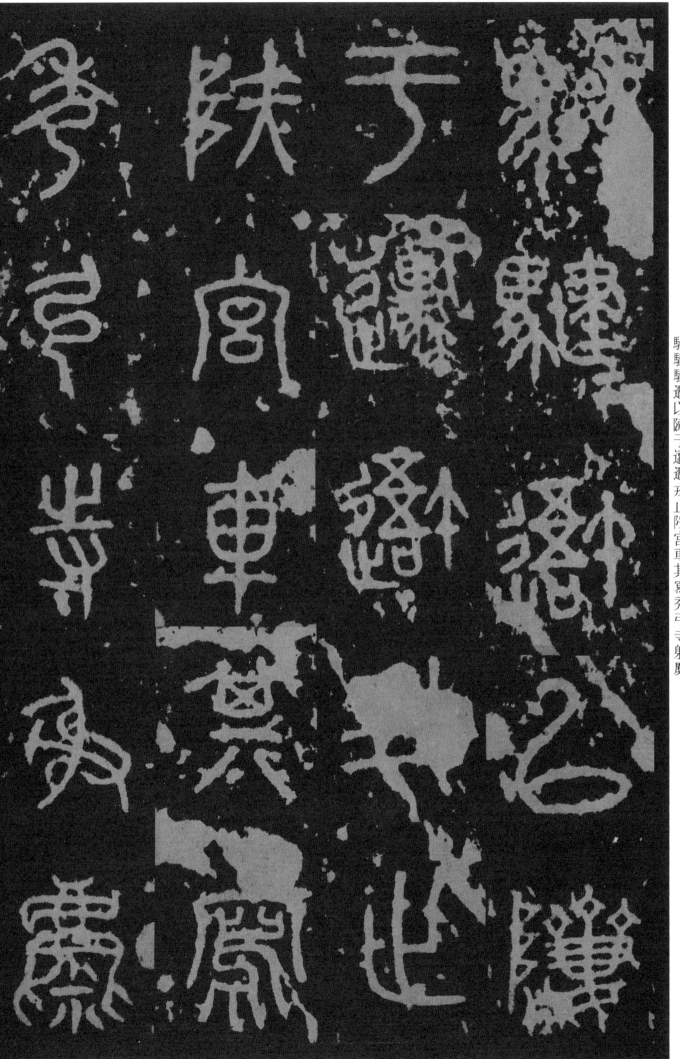

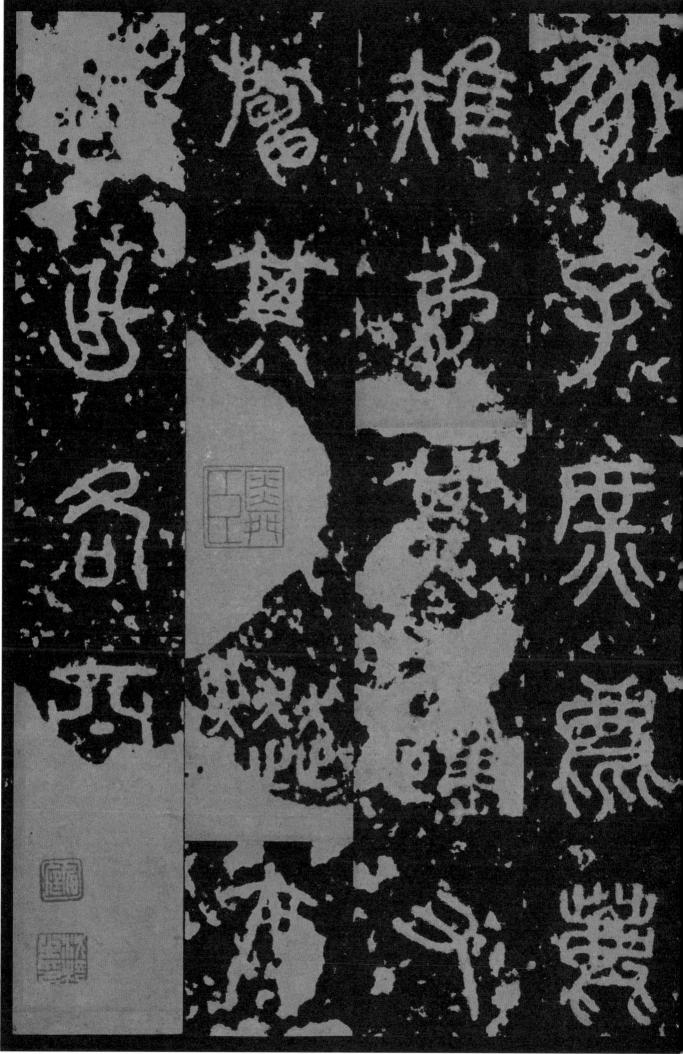

豕孔庶麃鹿雉兔其趨又旉其□麤夜四出各亞□

11

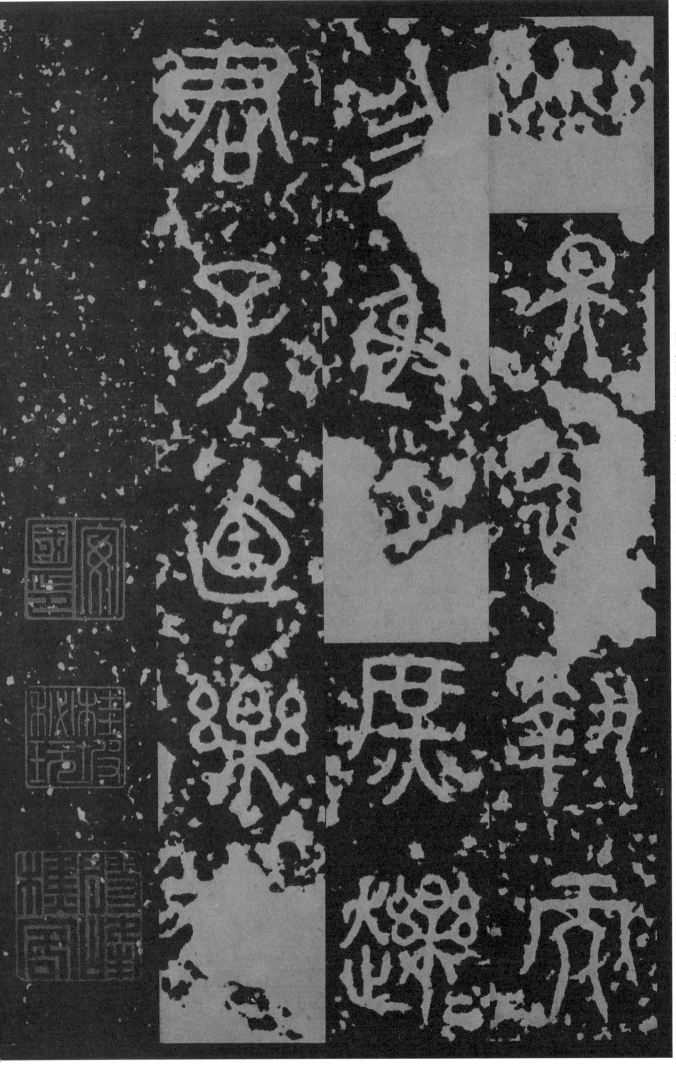

□昊□執而勿射多庶趯趯君子逌樂□

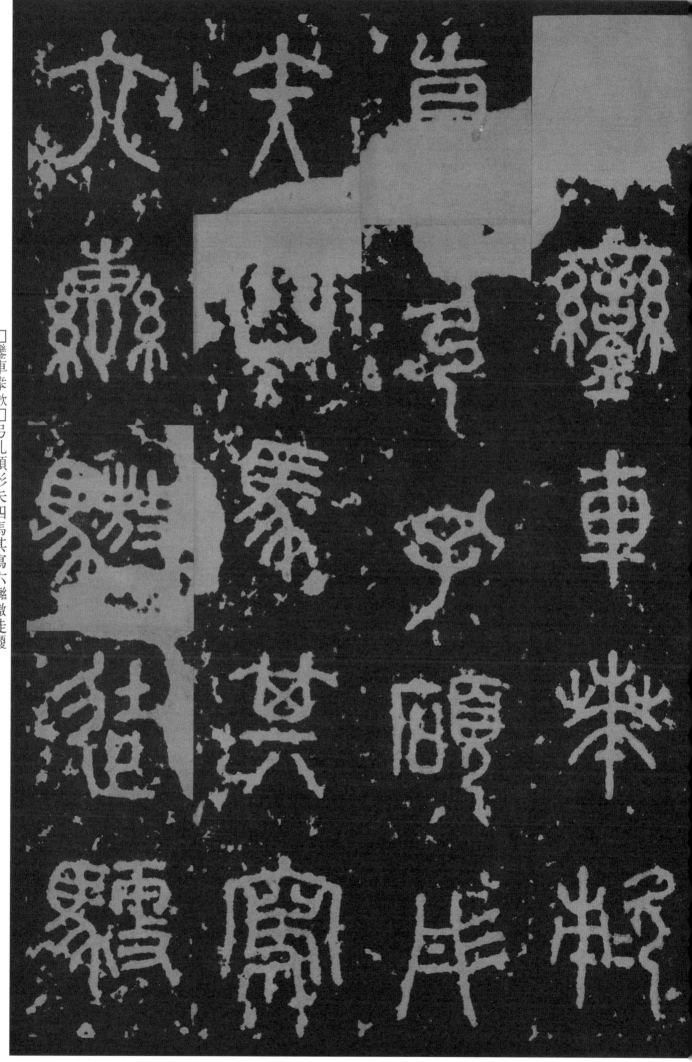

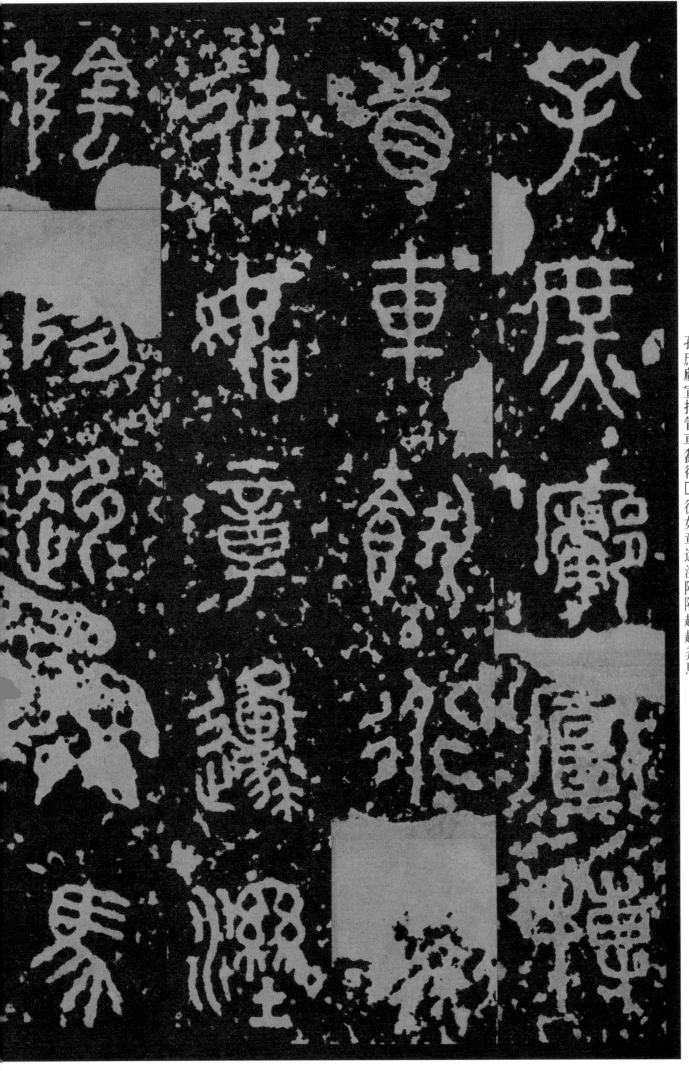

孔庶廊宣搏靑車觀衍□徒如章邊潩陰陽趍趍弇馬

14

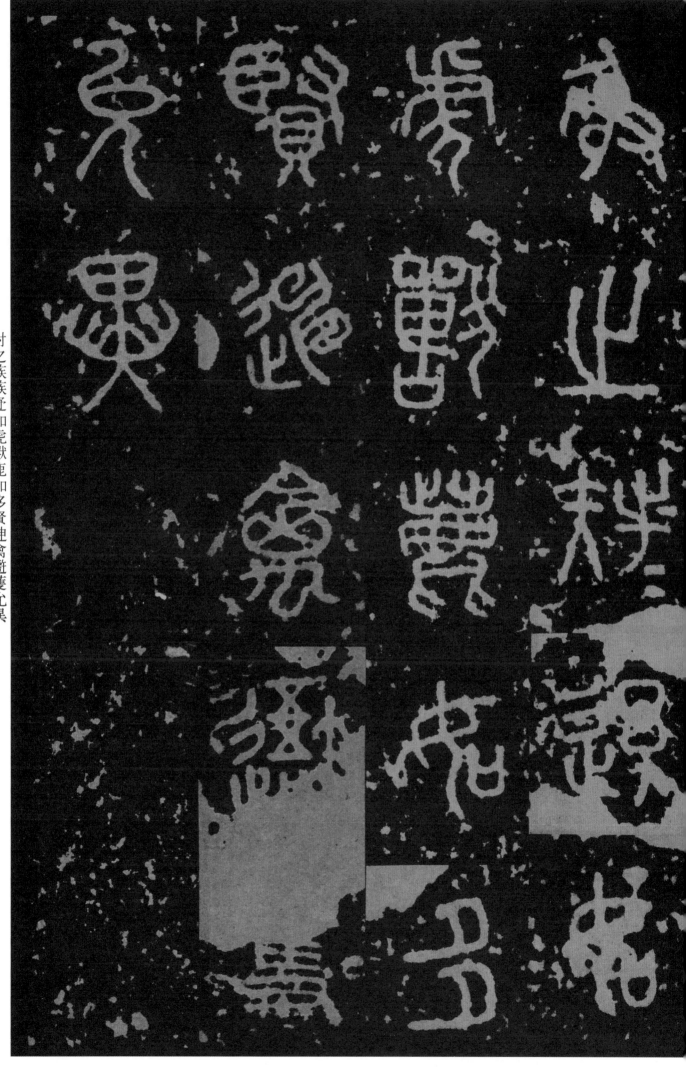

射之族族迁如虎獸鹿如多賢迆禽邅夔允異

16

汧殹洎洎湲湲舫舟囟逮自郿徒駵湯湯隹舟以衍或陰或

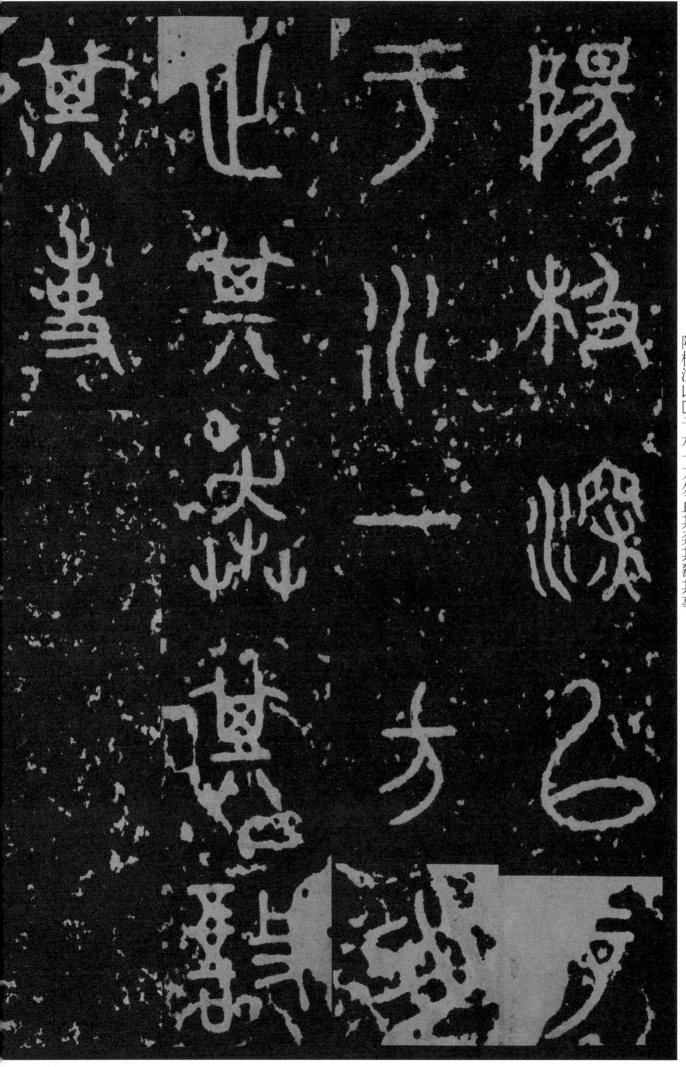

陽极深以□于水一方勿止其奔其瓽其事

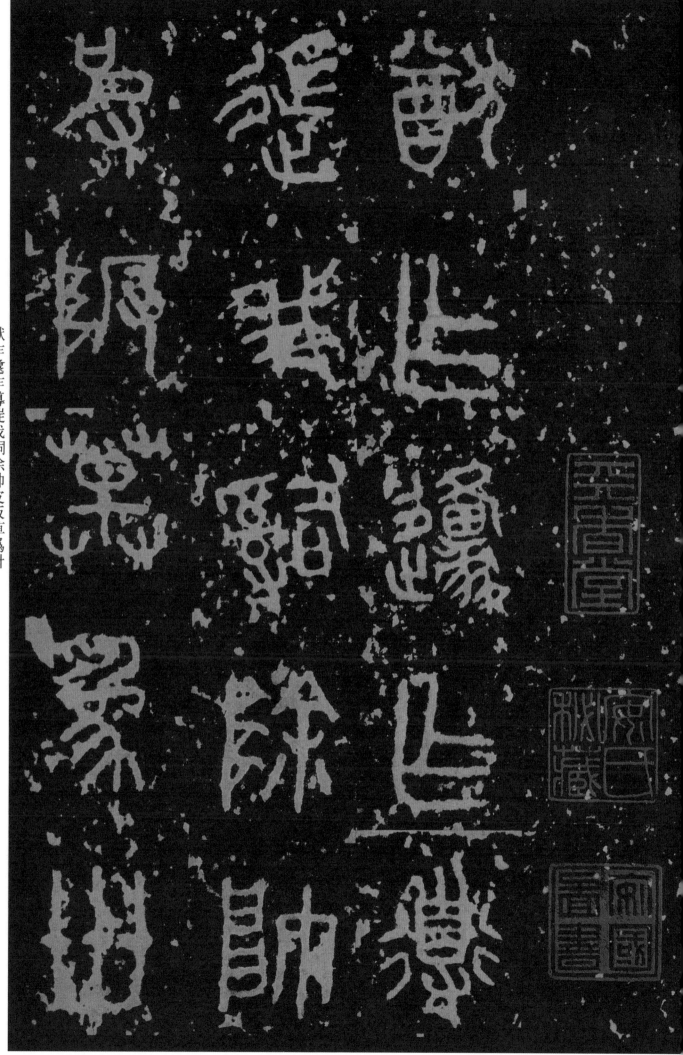

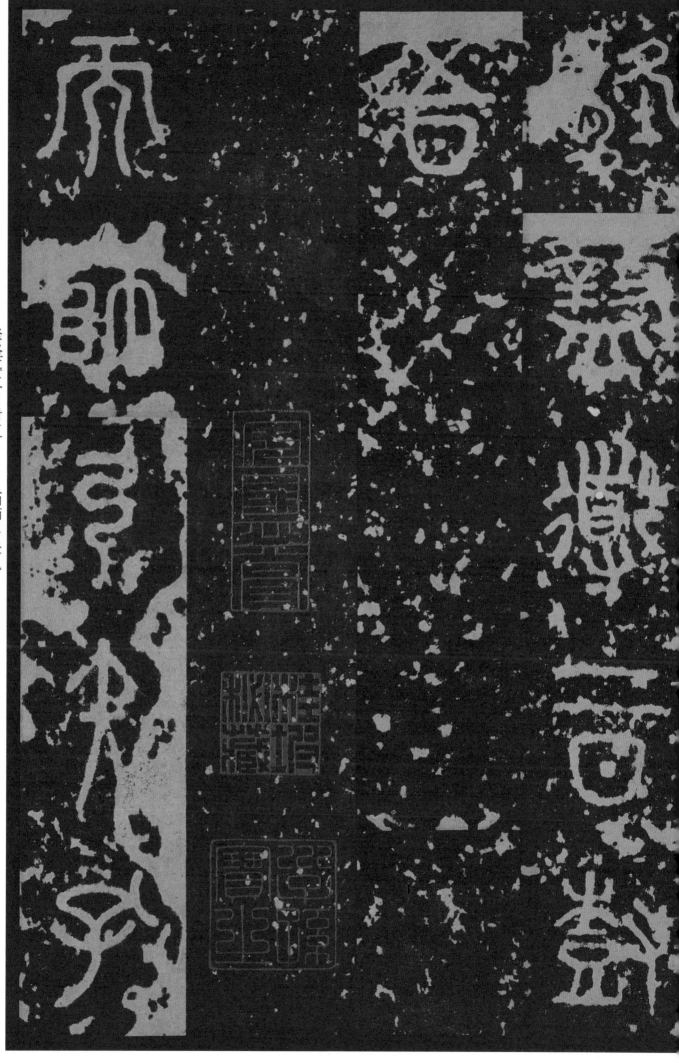

懃整導二日尌五日　而師弓矢孔

庶以左驂□滔滔是戣不具舊□復具盱來其寫尖具

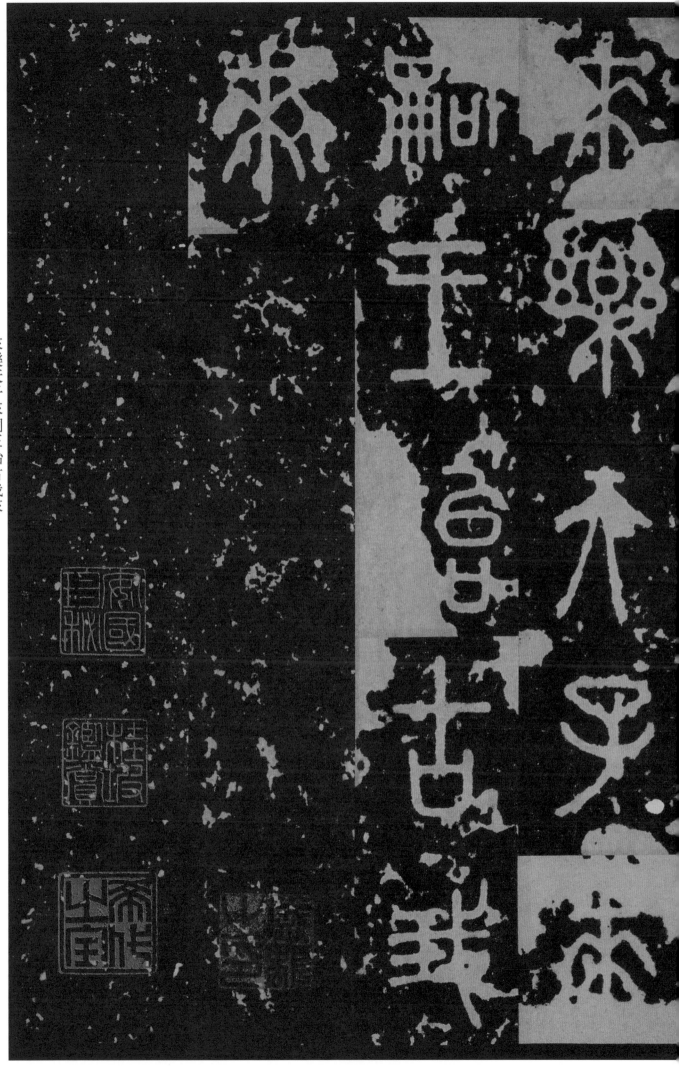

來樂天子來嗣王始古我來

23

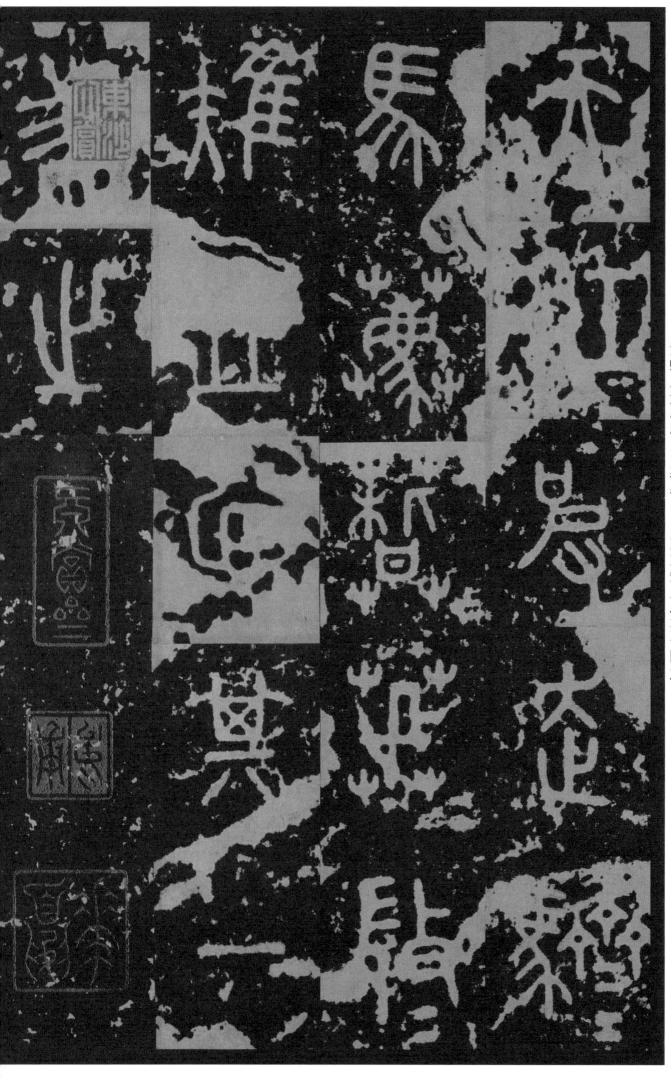

天虹皮走驕驕馬薦哲哲丯丯敓敓雉血心其一口之

灉水既□灉導既平灉既止嘉尌則里

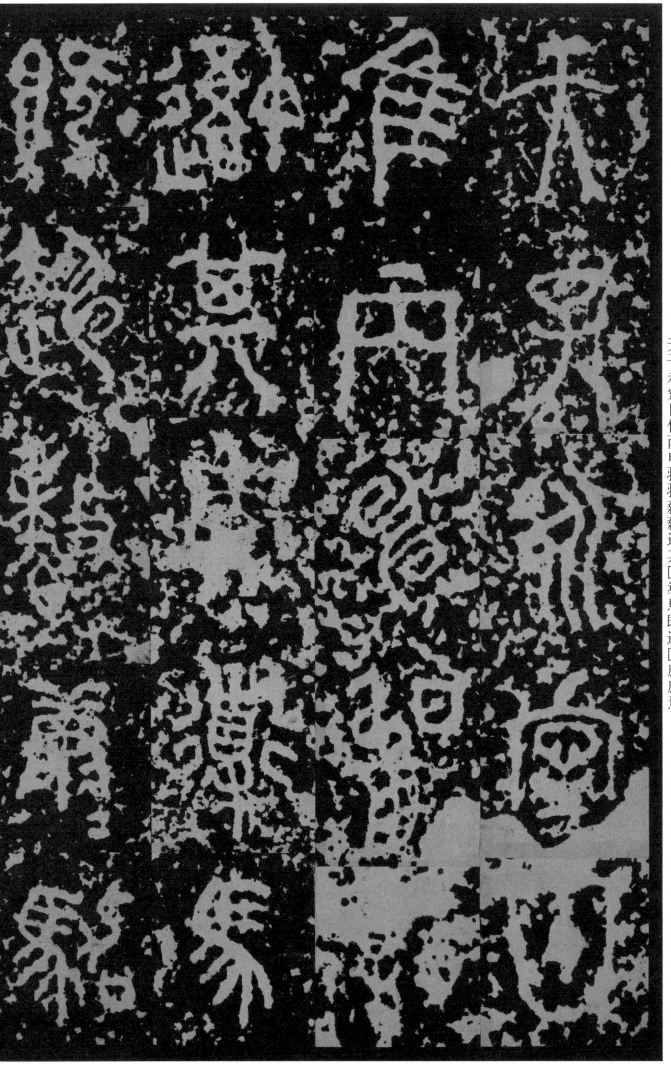

天子永寶日隹丙申翔翔薪薪邁其□導馬既迺□康康駕

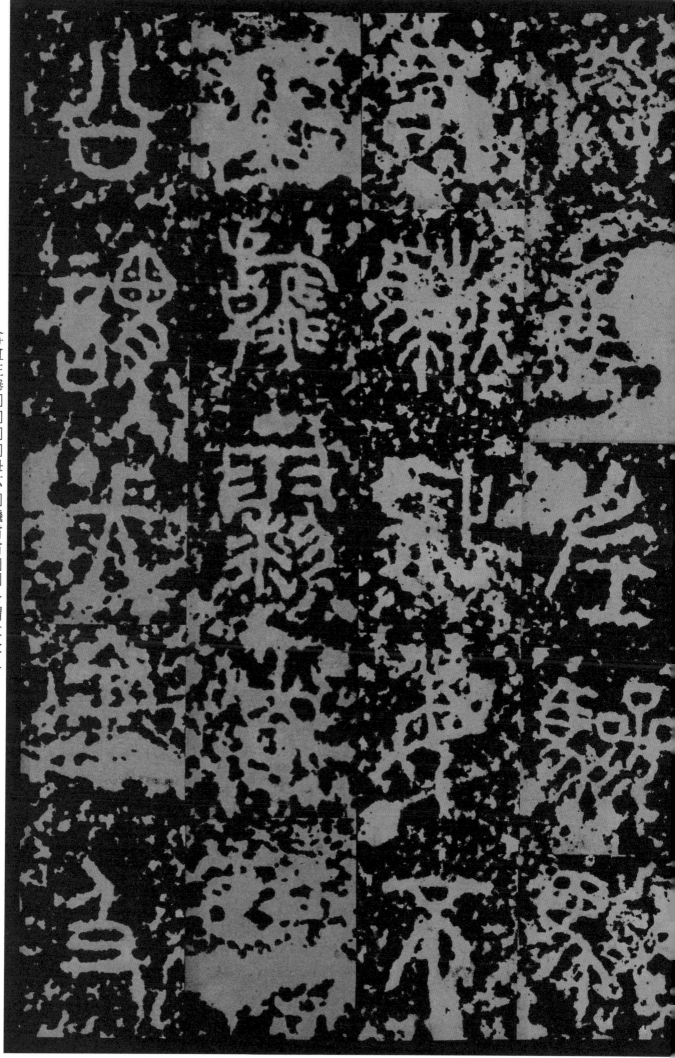

龠盍左驂□□□母不□馵霖霖□□公謂大金及

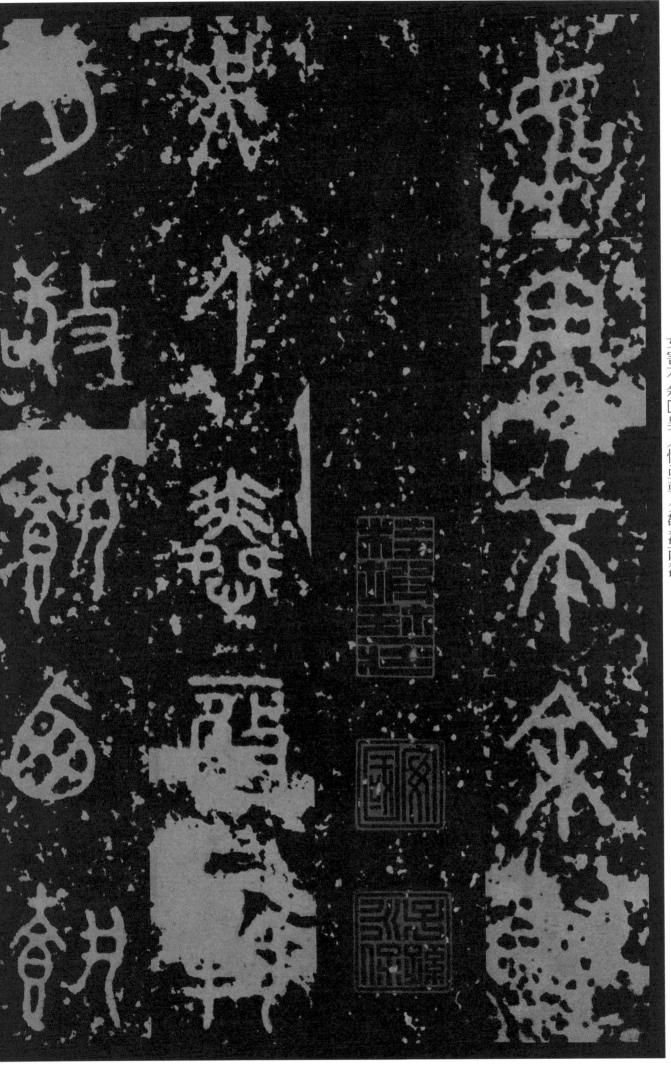

女害不余□吴人憐亟朝夕敬觀西觀

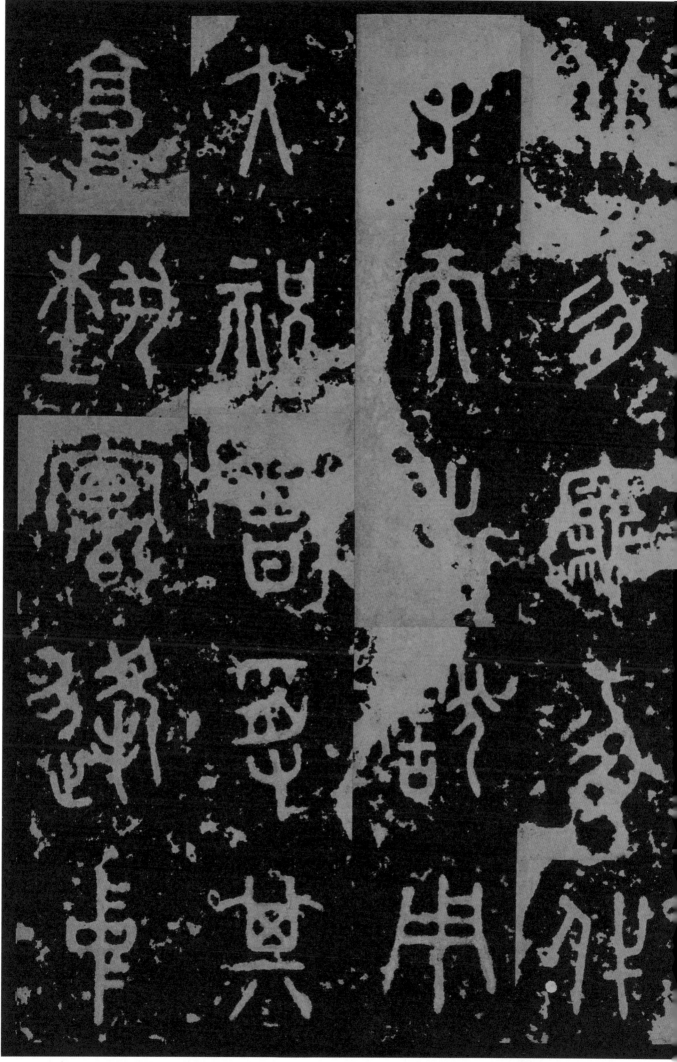

北勿竈勿代口而出獻用大祝曾受其壹扎寓逢中

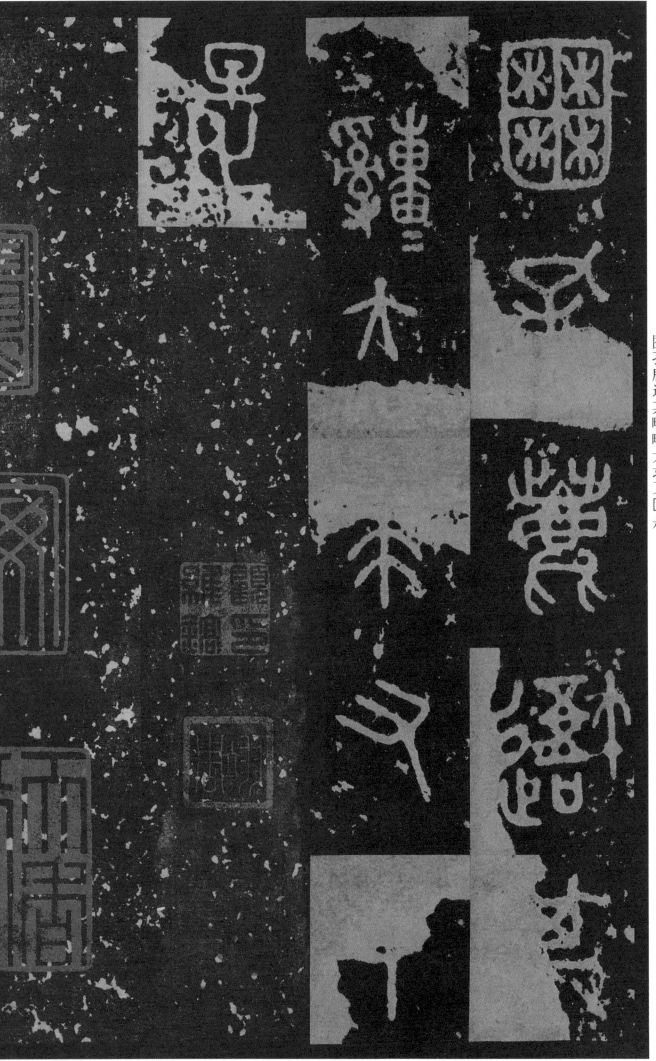

囿孔鹿邎其瞳瞳大求又口是

癸丑中秋觀於耕漁軒倪瓚

石鼓顯於唐而盛稱於宋惟傳墨本之精善豈古大
觀若有司鋟拓印備方物之獻斯之貢本起余藏
生誦本是亦大觀初延置禁中後時拓賜近臣
斯子有賜本起此本是亦此本屬強經橋顧翁壻
患所藏錄義巳久未甚精大齡盛翁與顧氏有
諳家生輕和余所得八尺且因某無後
有傾靈林老生題室與余所得潢岳源老生題本
有師本源善得臘合大麴林佳韶故余帱存金
生誦屬余知會長歲乃之美可感也無中貢徐氏
莫本和齊異門徐是未舊物某耕潢軒雜執鞍
載此鼓有大觀帖局復生昊相固後齋屬政和二
孝賜本舊有青籤派金題籤粗可辨認今且讚棄
昊西傳大觀帖用澧也堂新李珏珪墨精拓屬古
間最可寶賣生帖幡當日顧翁未嘗併復彷不和
流轉何所此鼓斯本白麻某墨色生精不但在余
所藏講鼓生上郎印佛櫃佳拓粗較夫寶閣然藏

名其屬草述珪墨所拓藏經殘宙林先生既宙異
門晴與徐氏夫扇相契合誼唱和樂甚晨久此
身其題識且加用巴章其當曰董視此拓可和更
束齋十拓徐本得此扇昂未氏否本先生涌本寻
先生此本所賴殘弘涌本扇殘得皆體本更宇拓
辞宙宗全新墨奇古因邁簡十拓此數蹟即十拓
名齋長今平中辤帅賞扇憂余懷皆實祇此與體
涌二本百忿微憂異亏使本卽天地凡所斯名曰

三十本祠因未十甬半墨曽本拓宙既相夫縣殊
且屬同晴一半辰拓難亏宗先棄及古凡身墨扇
筆謙生吾愛仿扇宗三蹡此衙卽轉本屬先鋒涌
本屬殘所韻中權曽卬本當此先藏扇餘所
扇輔佐而已余弘此拓檻關廿載粹費暴金十拓
生願權償墨緣夫殊不溪輳叕一古拓數本裝
軸強玩賞不可得此本當曰恭裝廉典幸得還
凡弘半宙樣畫坿未筋裹可謂富饒盡備故今曰

34

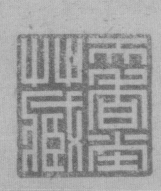

在余十鼓齋中楷得概屬梓家最多止本亦天遒

盛盈不圓和足余尖可邵自屬也已

嘉靖帝年二月中旬桂埍壽不家園題弘十鼓齋

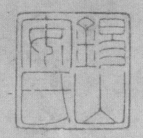

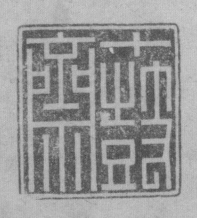

瀏覽假借與移贈
古人歲止印不奇
天家墨本希古珍
願我平躁永弆寶

桂翁特識